V. 566.
c.

Ouvrage adopté par l'École Royale et Gratuite de Dessin de Paris.

MOYEN ÂGE.
(Commencement du XVII.ᵉ Siècle)

Petits Augustins de Paris.

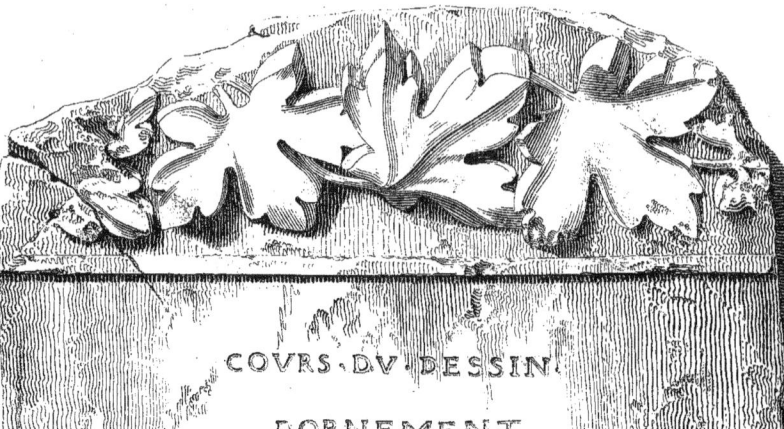

COVRS · DV · DESSIN ·
D ORNEMENT ·
A · L'VSAGE · DES · ECOLES ·
· DES ·
ARTS · ET · METIERS
D'APRES · DES · TYPES ·
ANTIQVES, DV MOYEN AGE
ET DE LA RENAISSANCE
LITHOGRAPHIES · PAR · I · P · SCHMIT ·
CHEVALIER · DE · LA · LEGION · D'HONNEVR ·
ANCIEN · DESSINATEVR ·
DV · ROI.
nouvelle édition augmentée

COLLECTION DE M.ʳ BOVCHARD,
SCULPTEUR.

Échelle de la Frise

J. P. Schmit. Imp. de Godard.

PARIS.

Publié par BANCE ainé, éditeur d'ouvrages scientifiques & élémentaires sur l'architecture, la Sculpture et la Décor.

On trouve chez le même un grand assortiment d'ouvrages d'Architecture; son catalogue très détaillé se distribue Gratis.

1842

SUR LE DESSIN

EN GÉNÉRAL

ET SUR

L'ORNEMENT EN PARTICULIER.

Après la langue parlée et la langue des calculs, la langue du dessin est la plus utile à l'homme. Sans elle il ne saurait faire comprendre les combinaisons de son esprit qui ont la forme pour base. De ce fait incontestable il résulte que, pour tout homme qui se voue aux arts industriels, le dessin est la science par excellence; sans son secours, l'ouvrier le plus intelligent ne comprend qu'imparfaitement les enseignements ou la pensée de ses maîtres, et lui-même ne peut tirer avantage de ses propres observations. De combien de découvertes utiles le praticien enrichirait la science, s'il savait fixer ses idées pour lui et les autres au moyen du crayon! Les avantages qu'il tire du dessin sont innombrables. Au lieu de se traîner péniblement sur les traces d'autrui, de végéter dans un cercle toujours le même, il peut prétendre aux plus nobles travaux et, si la nature l'a favorisé du don de l'imagination, d'imitateur servile, devenir créateur. À l'instar des artistes de l'antiquité et du Moyen-âge, il saura trouver dans la nature, dont la richesse est inépuisable, des types nouveaux, qu'il appliquera à ces objets d'utilité ou de luxe que l'industrie crée chaque jour, et il nous délivrera ainsi de ces redites continuelles des mêmes motifs, dont nos yeux se lassent à la fin, parce qu'ils manquent de cet à-propos qui donne tant de prix aux ouvrages originaux d'où ils sont tirés.

Mais avant de se constituer créateur, il lui faut, par des études bien entendues, apprendre à connaître les types célèbres que l'Antiquité, le Moyen-âge et le siècle de la Renaissance nous ont laissés pour notre instruction. Ces types, il devra les étudier, non-seulement comme forme, comme ajustement et perfection de travail, mais encore comme langage figuratif, car ces créations du génie avaient le double but de flatter les yeux et de parler à l'esprit.

L'objet de ce recueil exigu n'est certes pas de présenter l'ensemble des types composant la langue symbolique des anciens et des modernes ; il se borne à offrir aux élèves commençants un choix de modèles propres à leur former le goût et la main. Ils y trouveront, figurés de face et de profil, au trait et ombrés, les principaux objets admis dans l'ornementation architecturale et sculpturale. Ces objets sont tous tirés de monuments justement célèbres, appartenant aux âges qui ont eu de l'influence sur l'art, et qui sont, par cela même, empreints d'un cachet particulier. Pour rendre leur étude facile, ils sont présentés dans de grandes proportions et dessinés dans le genre du crayon. Nous pensons que l'élève qui les aura copiés et médités souvent, sera en état de comprendre, de copier et d'ajuster tous autres ornements, et pourra même, au besoin, risquer quelques combinaisons de son invention. S'il veut pousser plus loin ses études, les matériaux ne lui manqueront pas ; l'éditeur du présent recueil est amplement pourvu d'ouvrages à l'usage des artistes, et propres à satisfaire à tous les besoins.

TABLE

DES

OBJETS CONTENUS DANS L'OUVRAGE

FRONTISPICE. Fragment d'une Pierre tumulaire du moyen-âge, tirée de l'ancien Musée des Petits-Augustins de Paris.

Pl. 1, Ornement d'une doucine, tiré d'un temple antique à Ostie.
2, Oves avec Dards, du forum de Trajan.
3, Trèfles tirés de la Sainte-Chapelle de Paris.
4, Canaux ornant le socle des cariatides de J. Goujon, au Louvre.
5, Postes et Rais-de-chœur, d'un autel antique au Musée du Louvre.
6, Rais-de-chœur et Chapelet, du forum de Trajan.
7, Feuilles et fruits de Lierre, chapelle de Vincennes.
8, Encadrement d'un panneau, du château d'Ecouen.
9, Feuille d'Achante, tirée d'un chapiteau du Panthéon de Rome.
10, Feuille d'Achante, ornant le pied d'un candélabre, Musée du Louvre.
11, Chapiteau orné de feuillages, de la cathédrale de Reims.
12, Culot et Volute orné d'achante, au château du Louvre.
13, Tuile antique.
14, Palmettes antiques.
15, Culot au milieu d'une volute, du château du Louvre.
16, Chapiteau du moyen-âge, de l'église St-Germ.-des-Prés, à Paris.
17, Tête de Panthère antique, Musée du Vatican.
18, Fragment de Tuile antique, du temple de Vesta, à Rome.
19, Balustrade du moyen-âge, au Palais-de-Justice de Rouen.
20, Entrelas-doubles, au château du Louvre.
21, Feuille de Chêne, de l'église Notre-Dame-de-Paris.
22, Tête d'Aigle antique, au Musée du Louvre.
23, Fragment de Chapiteau du moyen-âge, église Saint-Germain-des-Prés, à Paris.
24, Chapiteau à feuille de Chardon, de Saint-Ouen, de Rouen.
25, Chapiteau de style bizantin, église de Doué, Indre-et-Loire.
26, Tête de Poisson chimérique, Palais du Luxembourg.
27, Pilastre arabesque orné de Griffons, style du XVIᵉ siècle.

ANTIQUITÉ.

Profil sur la ligne CD

Profil sur la ligne AB.

Echelle de 5 pouces

Echelle de 12 Centimètres

J. P. Schmit del.

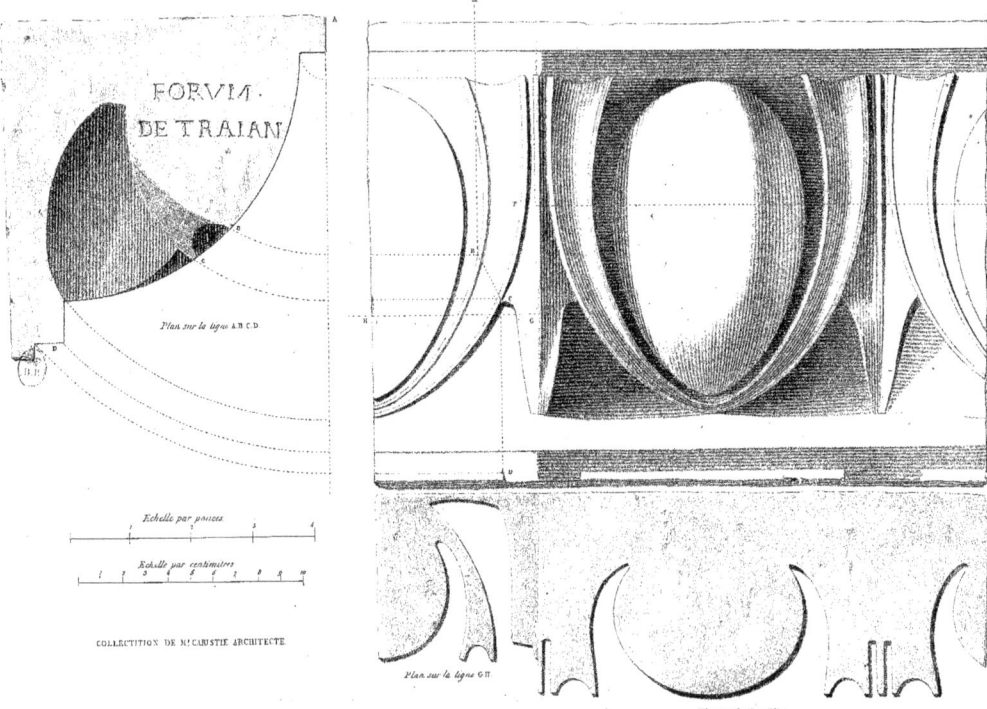

MOYEN ÂGE.
(XIII.^e Siècle.)

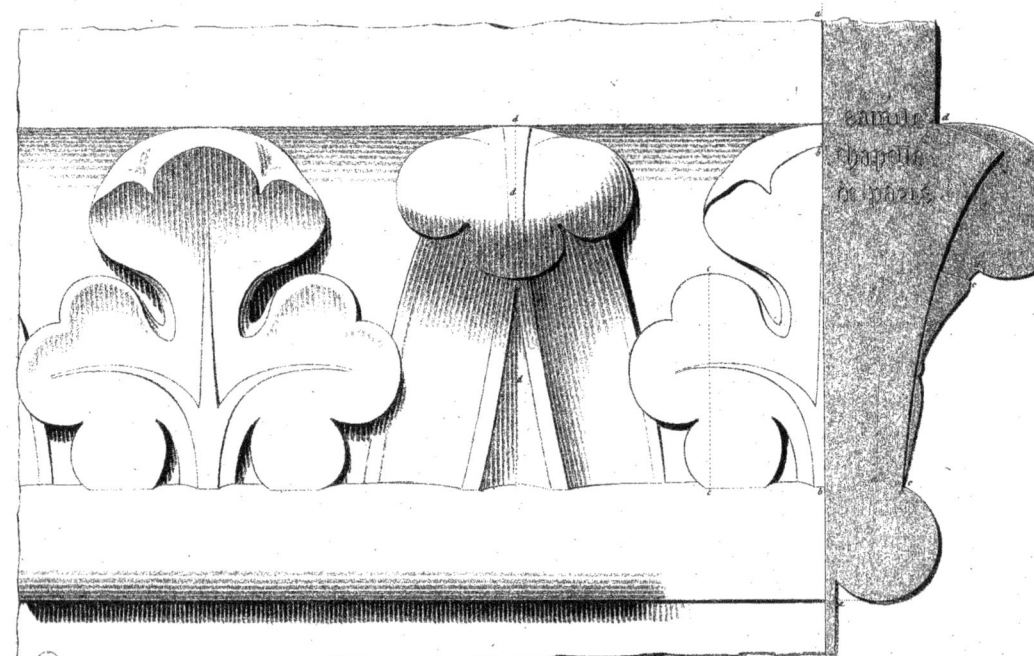

Echelle par pouce.

Echelle par Centimètres.

P. J. Schmit del.

a. a. a. Profil pris au le nud du mur.
b. b. c. Profil de la grande feuille.
d. d. d. d. Profil de la petite feuille.

Paris, chez Bance, Editeur, rue S.^t Denis, 204.

MOYEN ÂGE.
(XVIe Siècle.)

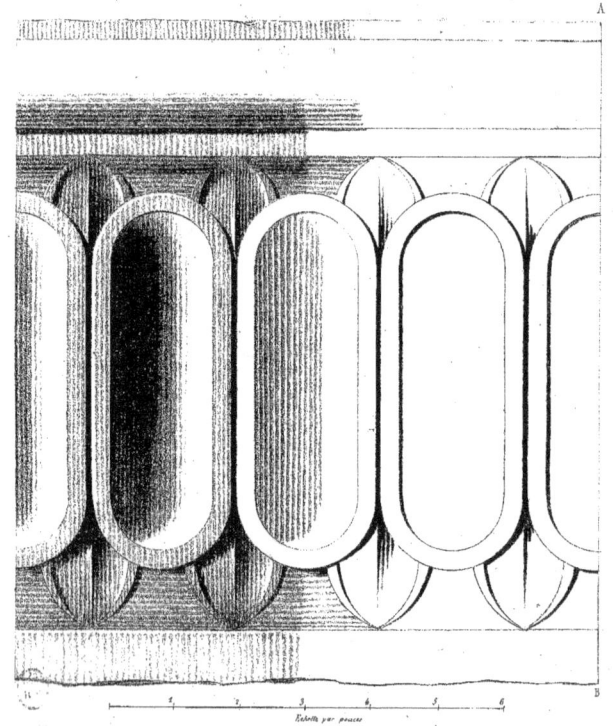

Profil
sur
A B

FUST DU
SOCLE DES
CARIATIDES
DE JN. GOUJON.

PALAIS DU LOUVRE
(Salles du musée royal.)

ANTIQUITÉ.

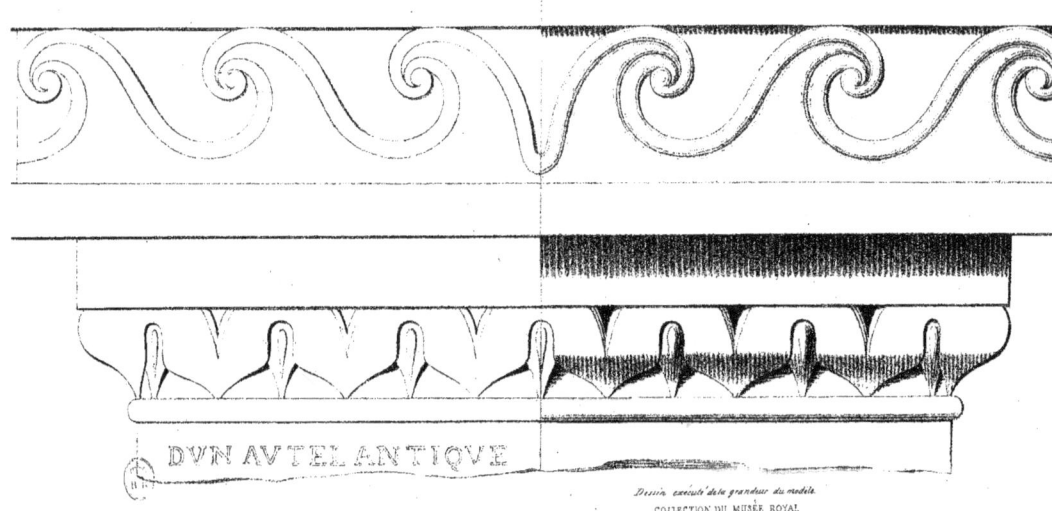

DVN AVTEL ANTIQVE

Dessin exécuté de la grandeur du modèle.
COLLECTION DU MUSÉE ROYAL
N° 18

ANTIQUITÉ.

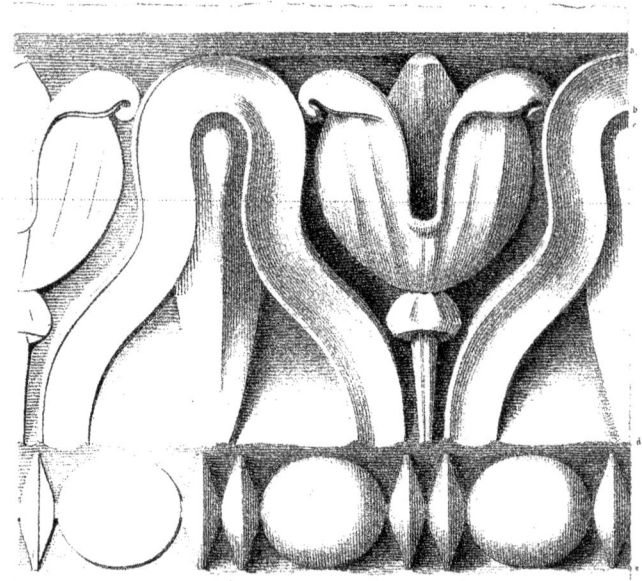
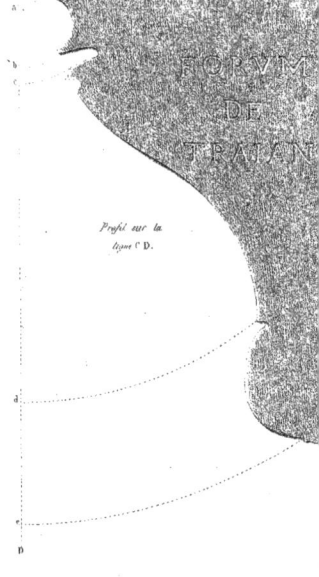

Plan sur la ligne A B.

Dessin exécuté de la grandeur du modèle.

Profil sur la ligne C D.

COLLECTION DE M. CANISTIE ARCHITECTE.

MOYEN ÂGE.
(XIVᵉ Siècle)

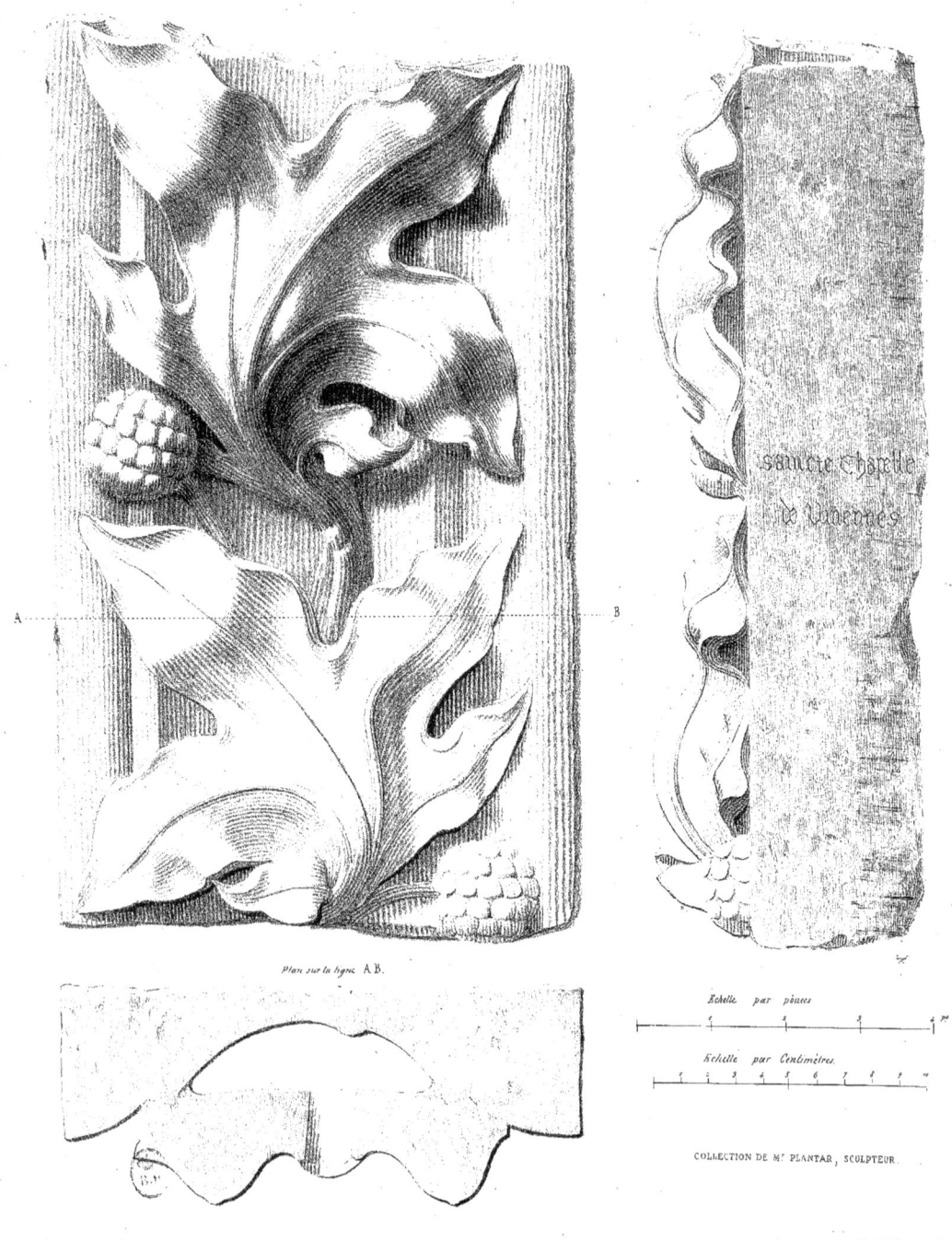

Sainte Chapelle de Vincennes

COLLECTION DE Mʳ PLANTAR, SCULPTEUR.

MOYEN ÂGE.
(XVI.ᵉ siècle)

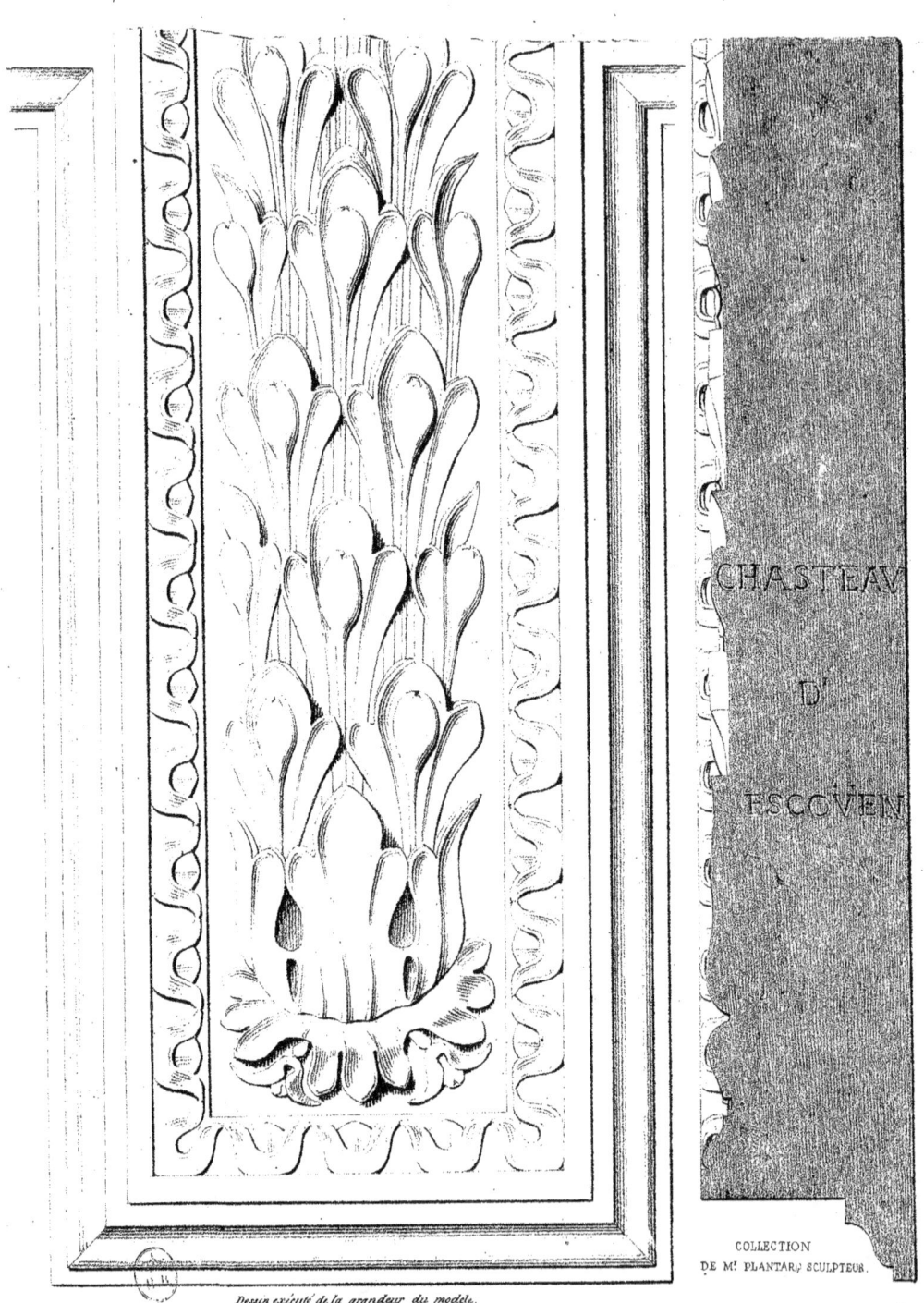

Dessin exécuté de la grandeur du modèle.

P. J. Schmit del.

COLLECTION DE M.ʳ PLANTAR, SCULPTEUR.

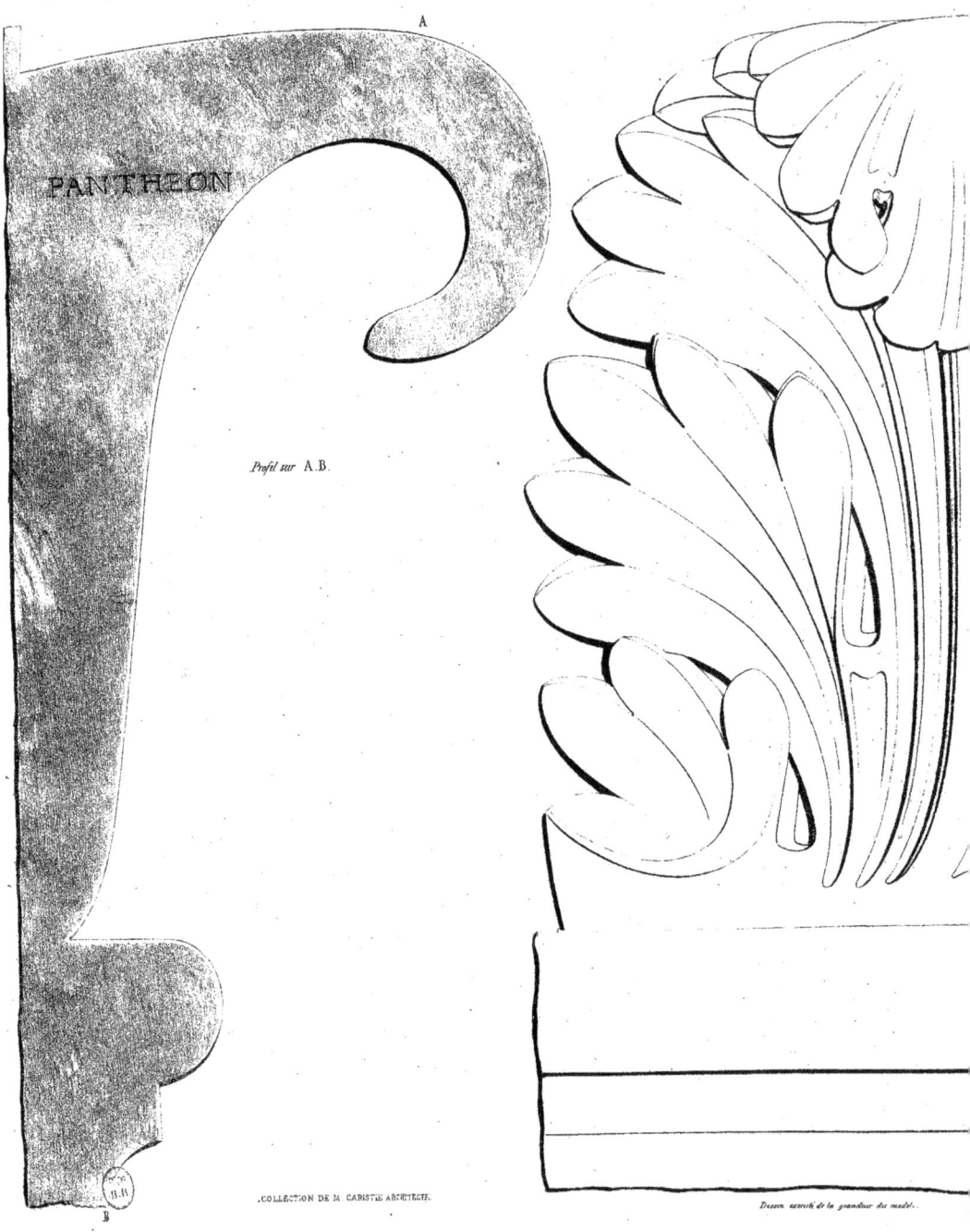

ANTIQUITÉ

N.º 10.

CANDELABRE
ANTIQUE

COLLECTION DU MUSÉE ROYAL.

J. P. Schmit del.

Echelle par pouces.

Echelle par centimètres.

Lith. de Rochebois ainé.

à Paris, chez Bance Editeur, rue St Denis, 214.

MOYEN AGE.
(XIIIᵉ Siècle.)

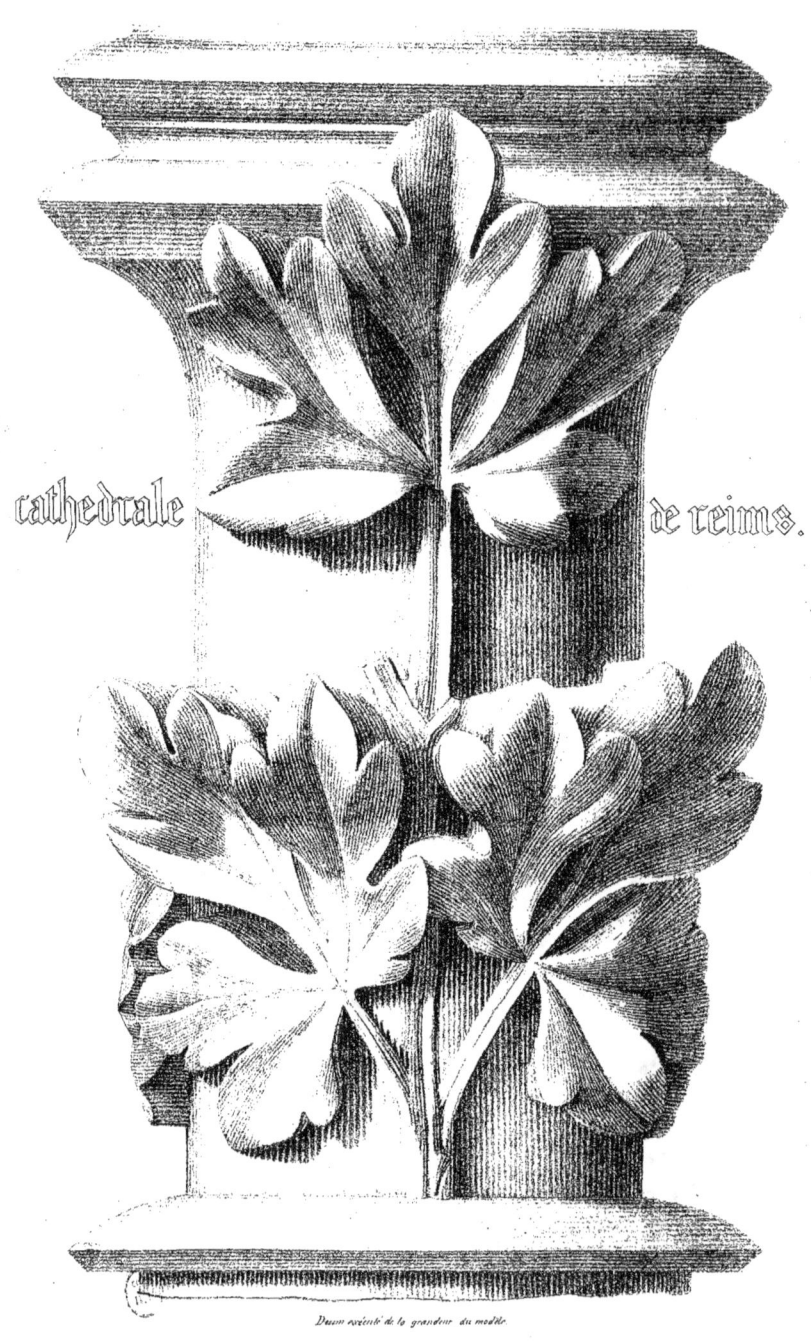

cathedrale de reims.

COLLECTION DE M. PLANTAR SCULPTEUR.

MOYEN ÂGE.
(XVIᵉ Siècle)

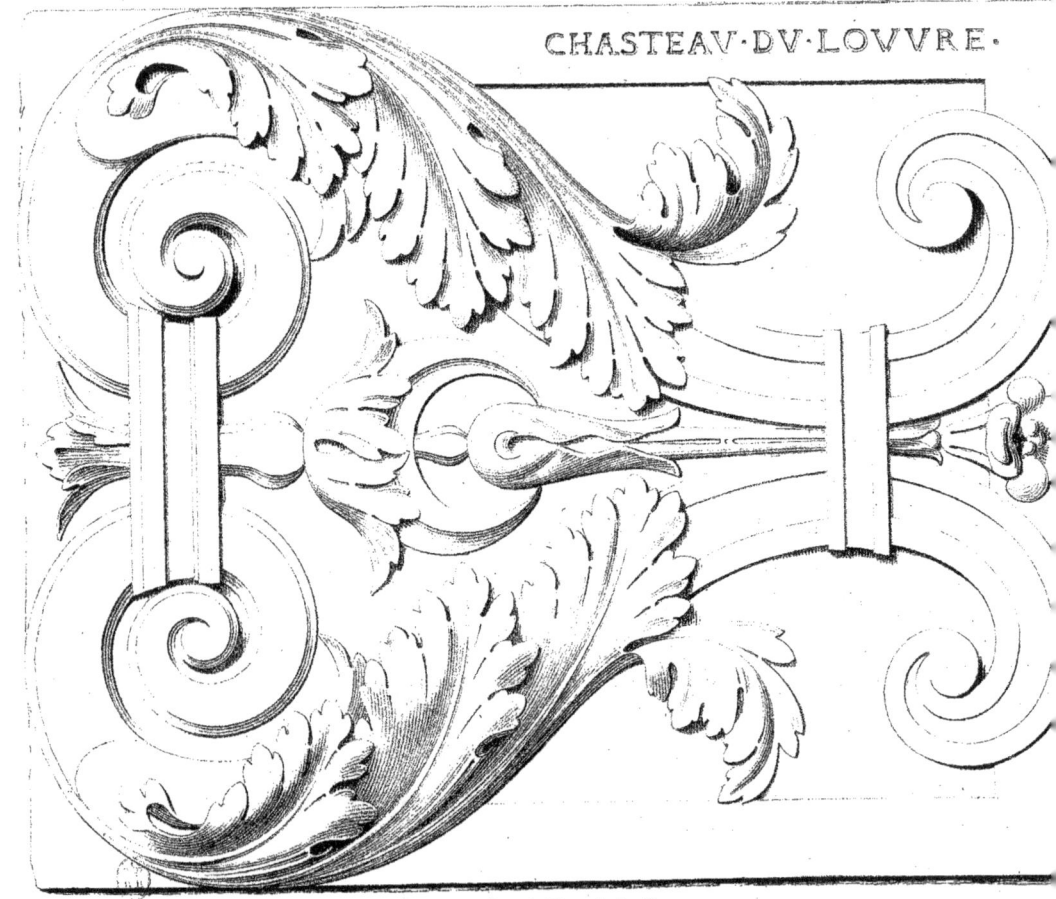

CHASTEAV·DV·LOVVRE·

Dessin exécuté de la grandeur du modèle.

P. J. Schmit

COLLECTION DE M. PLANTAR, SCULPTEUR.

Lith. de Bichebois

à Paris, chez Bance Éditeur, rue St Denis, 204.

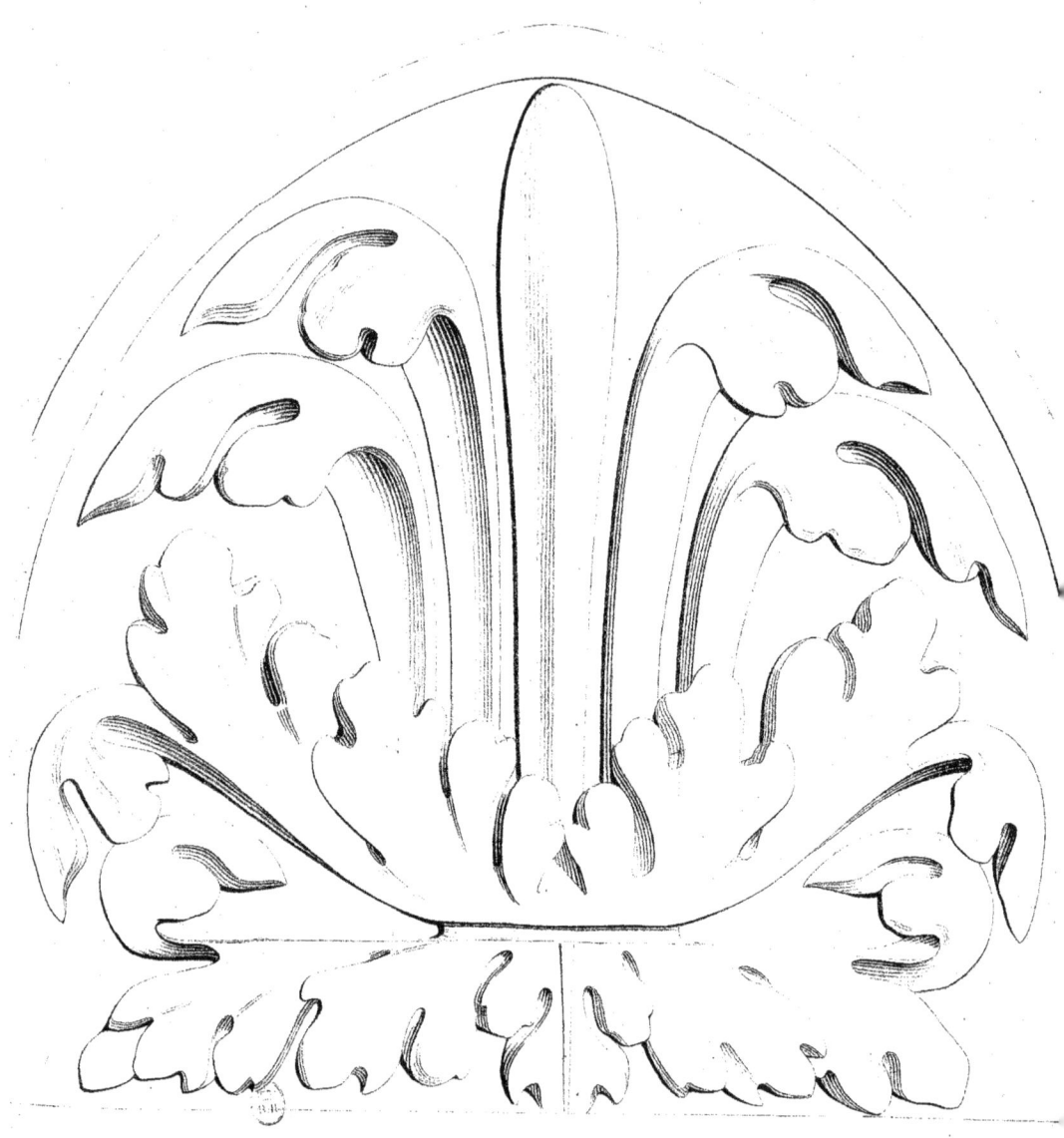

TUILE ANTIQUE

Dessin exécuté de la grandeur du modèle.
COLLECTION DE L'ÉCOLE DES BEAUX ARTS

ANTIQUITÉ.

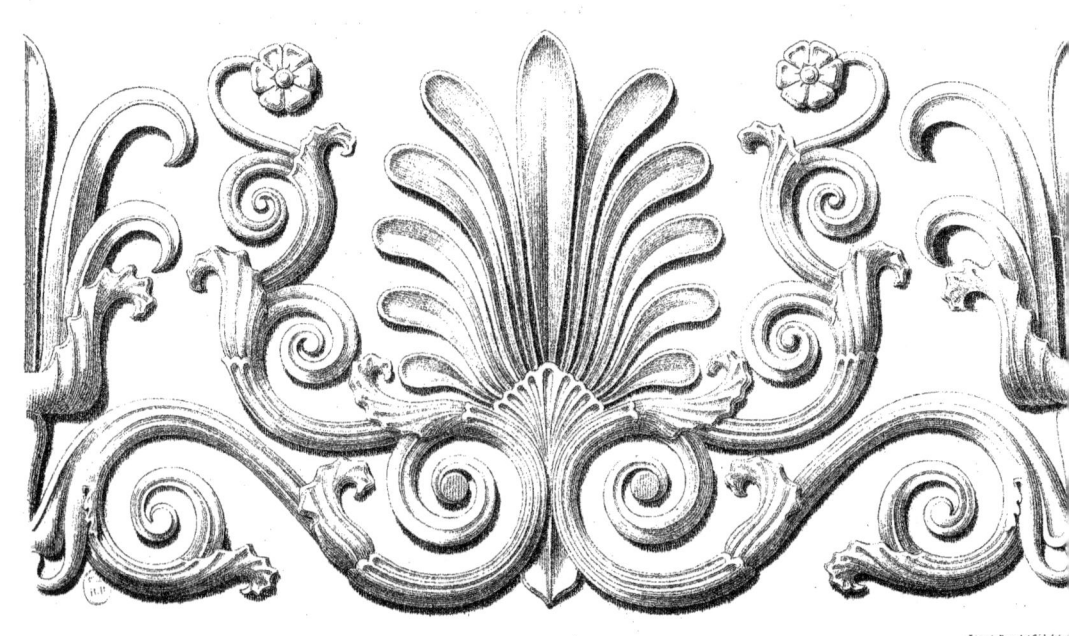

MOYEN ÂGE.
XVIe Siècle.

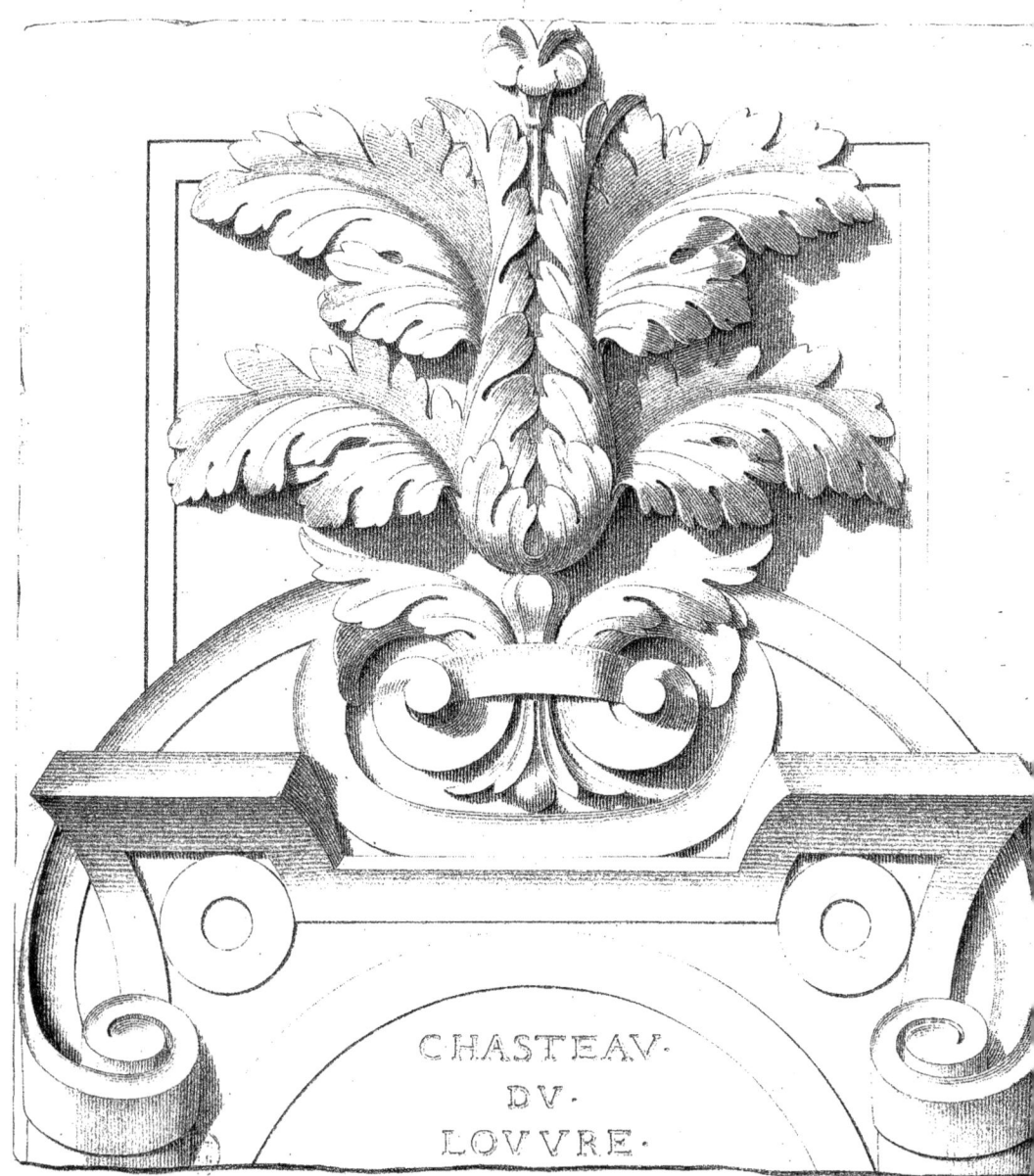

CHASTEAV DV LOVVRE.

COLLECTION DE Mr PLANTAR, SCULPTEUR.

MOYEN ÂGE.
XIe Siècle.

N° 16.

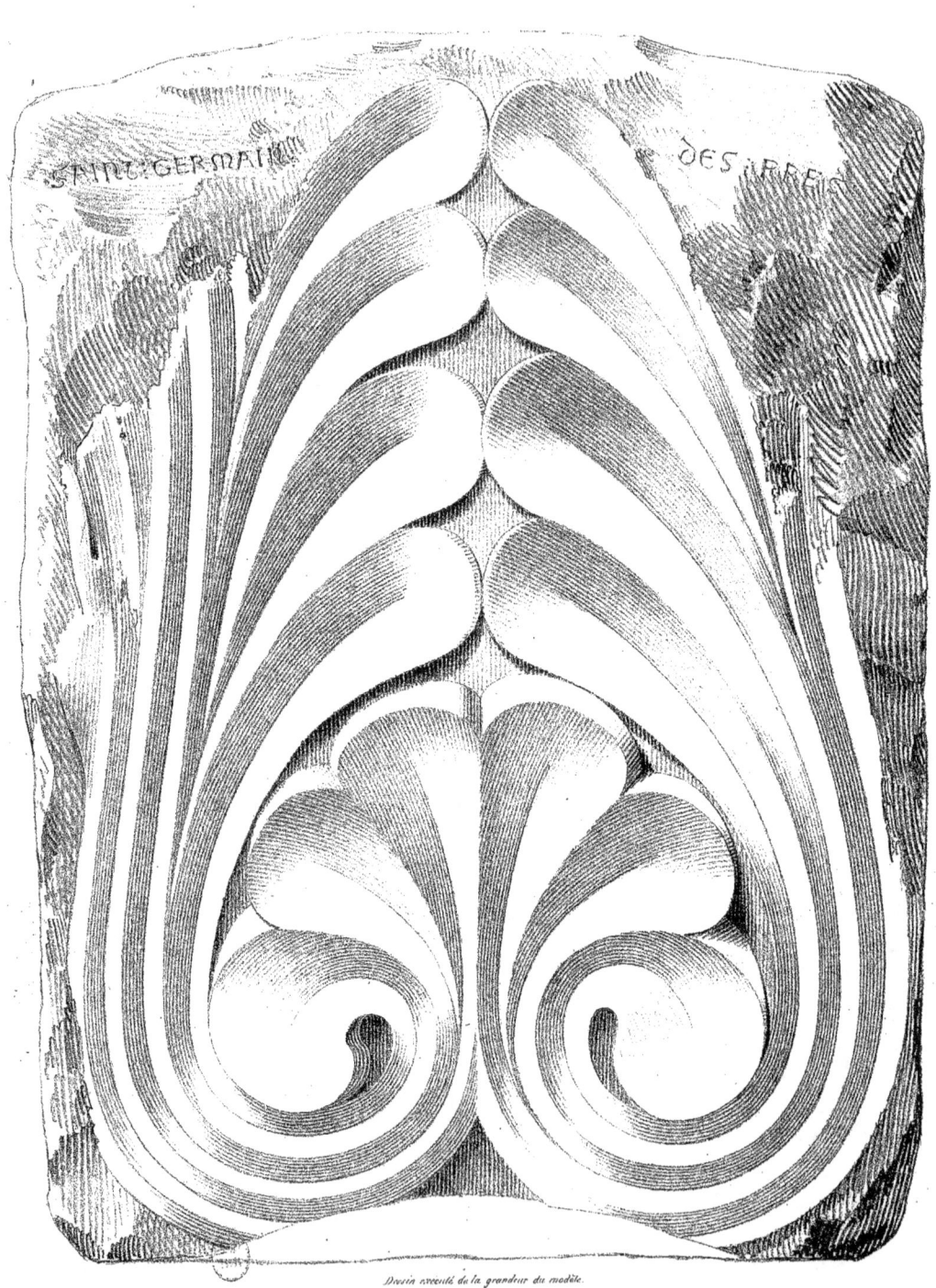

Dessin exécuté de la grandeur du modèle.

FRAGMENT DE L'UN DES ANCIENS CHAPITEAUX.

ANTIQUITÉ.

Nº 17.

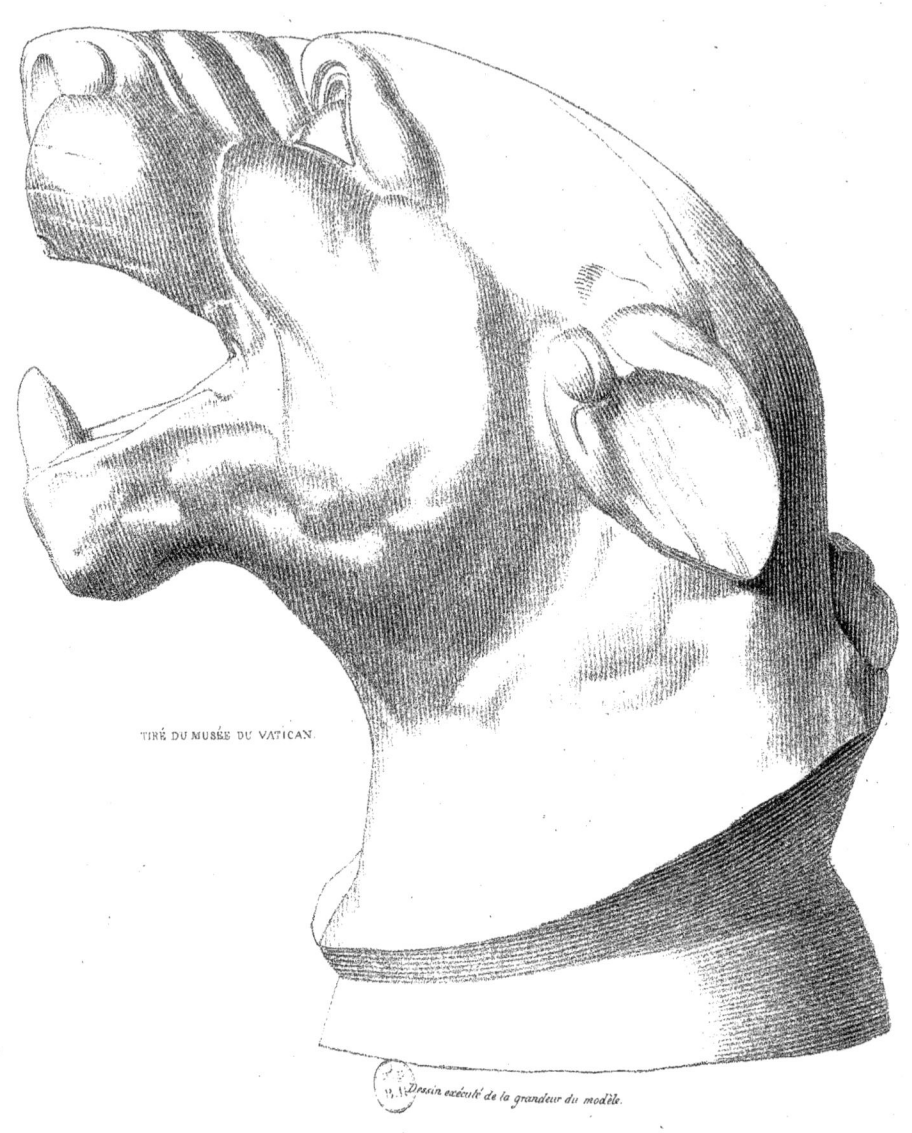

TIRÉ DU MUSÉE DU VATICAN.

Dessin exécuté de la grandeur du modèle.

COLLECTION DE Mr DESTOUCHES, ARCHITECTE.

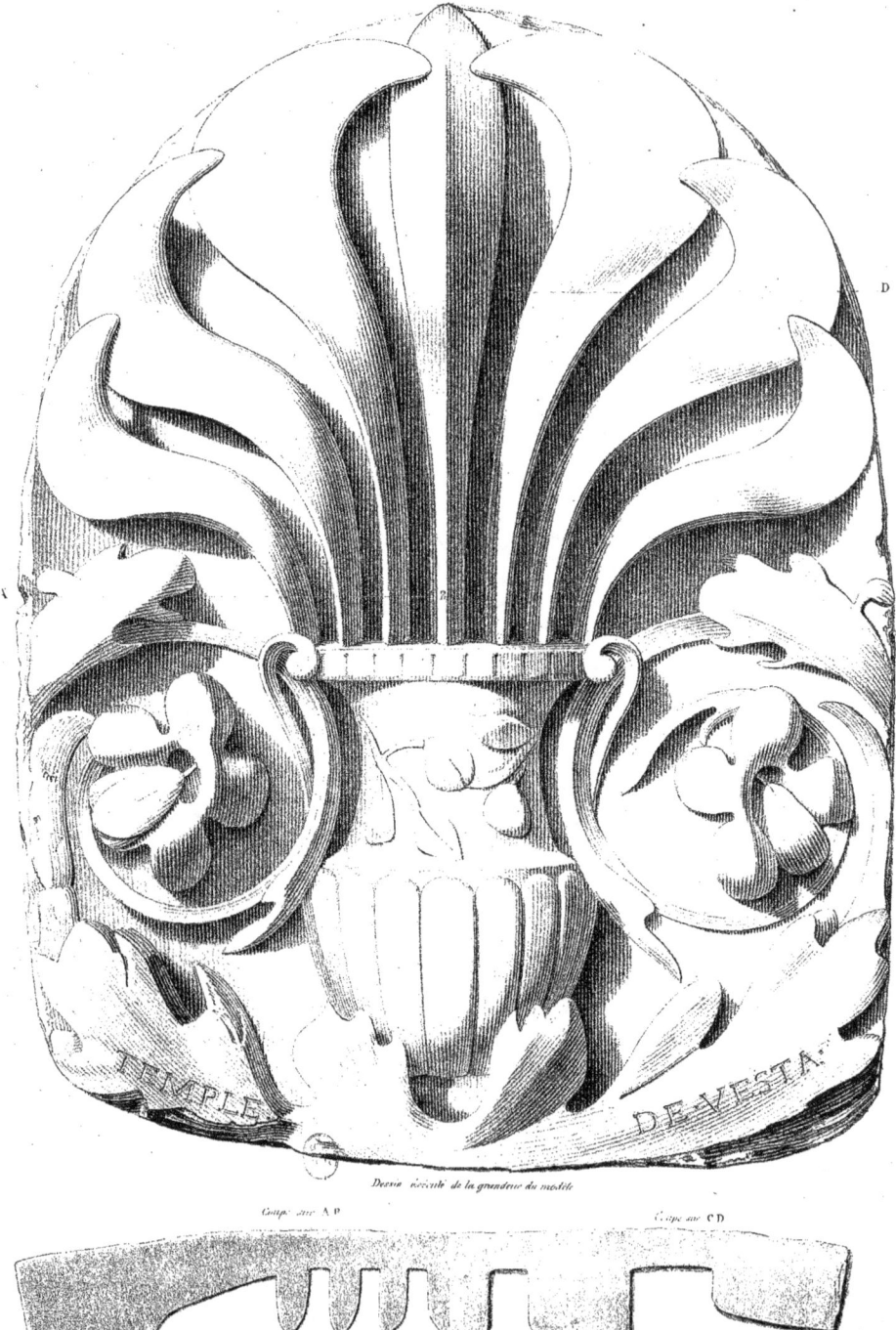

MOYEN AGE.
XV.e Siècle.

Palais de Justice de Rouen

MOYEN AGE.
XVIe Siècle.

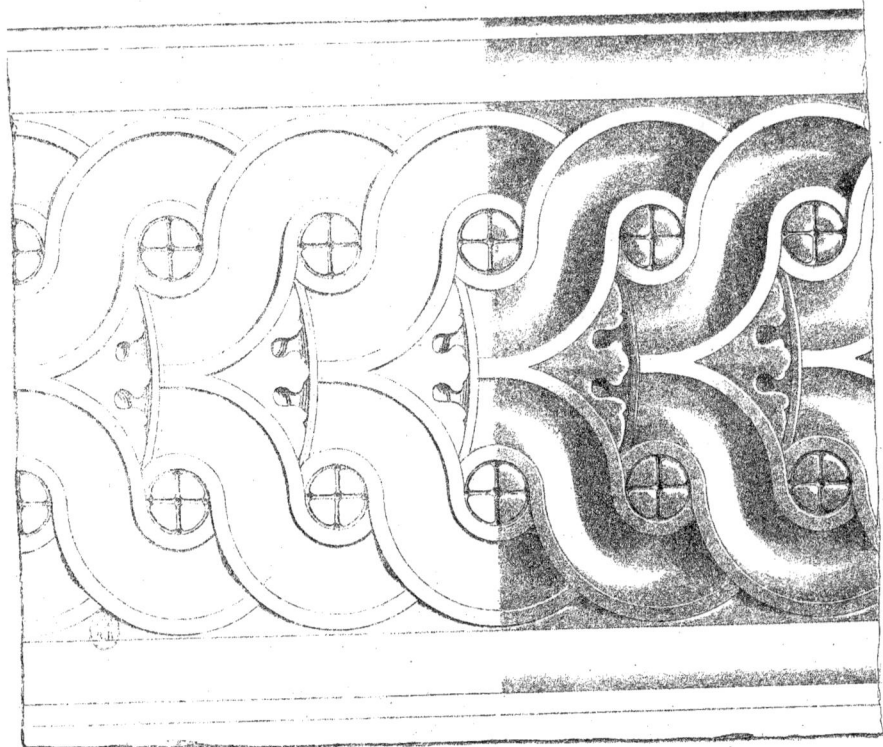

Dessin exécuté de la grandeur du modèle.

MOYEN AGE.
XIV.me Siecle

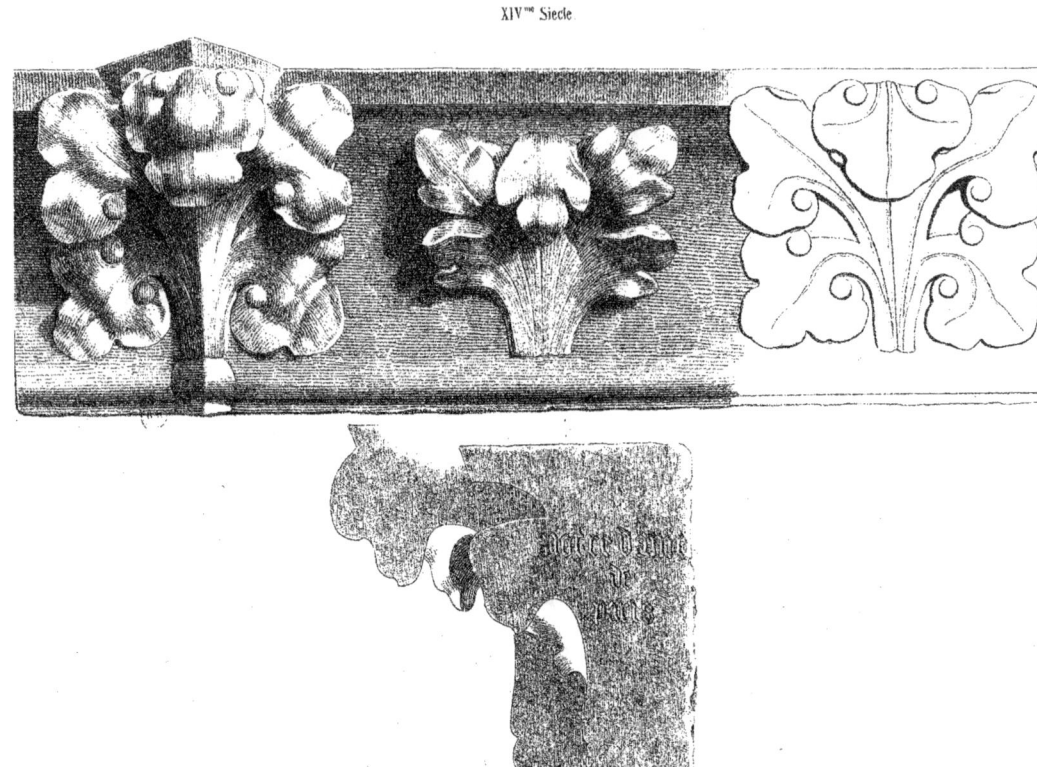

ANTIQUITÉ.

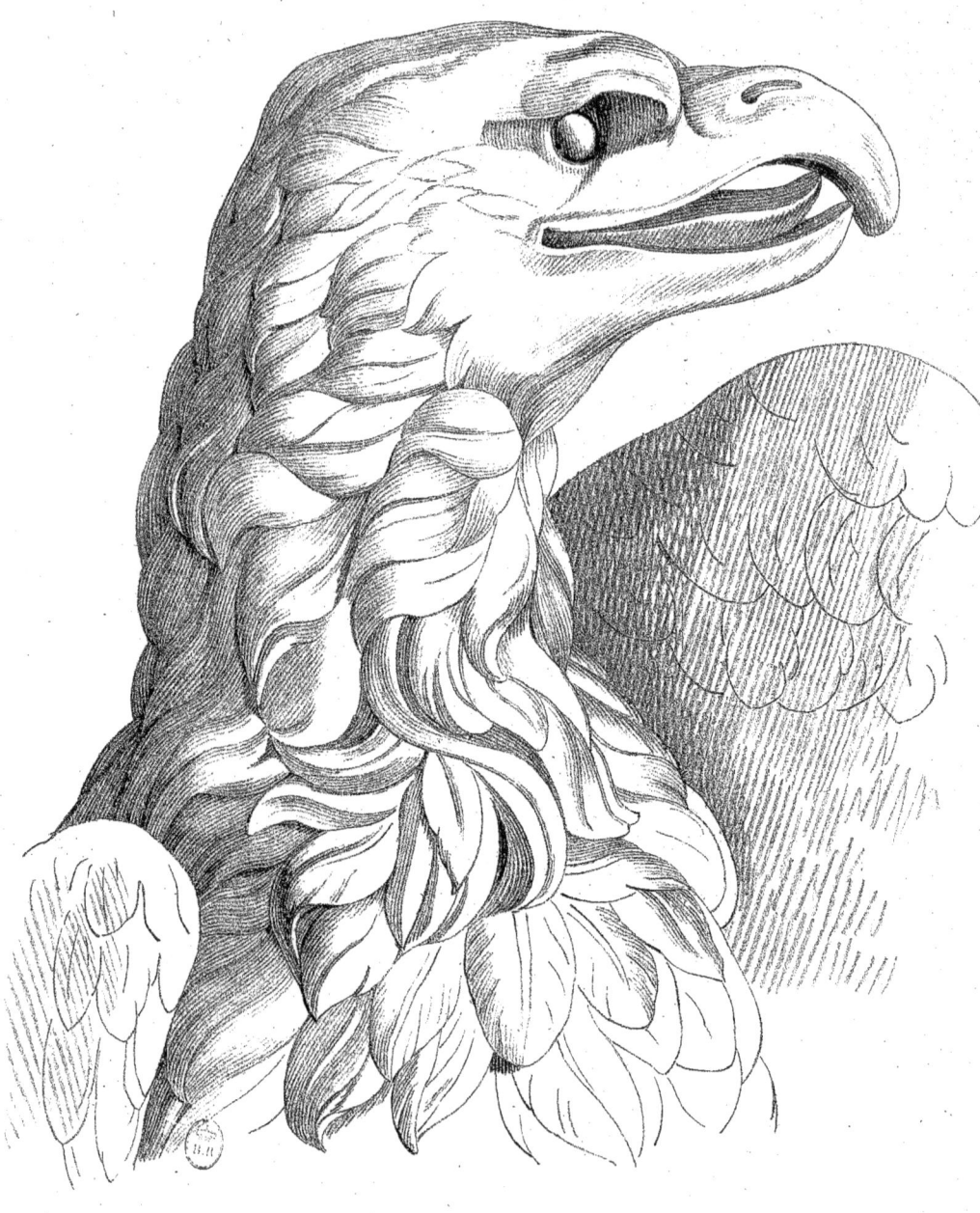

D'UNE STATUE DE JUPITER.
Dessin exécuté de la grandeur du modèle.
COLLECTION DU MUSÉE ROYAL.

J. P. Schmit del.

Paris, chez Bance Éditeur, rue St Denis, 214.

MOYEN AGE.

XIᵉ SIÈCLE

S͟t͟ Germain æs Près

DESSIN
Exécuté de la grandeur du modèle.

FRAGMENS
de l'un des anciens chapiteaux.

MOYEN AGE
XIV SIECLE

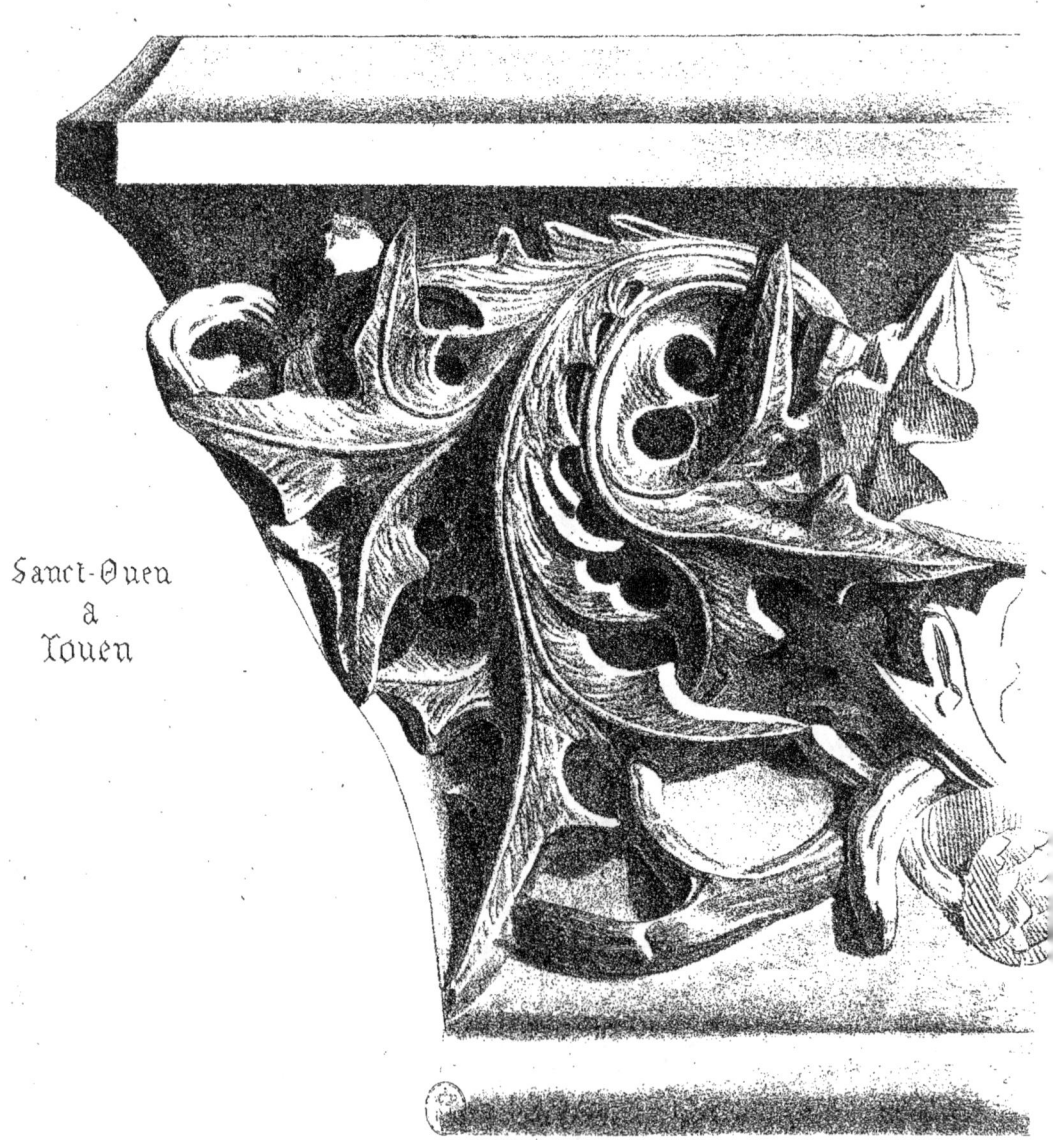

Sainct-Ouen a Rouen

COLLECTION DE M. PLANTAR SCULPTEUR *Dessin exécuté de la grandeur du modèle.*

MOYEN AGE.
XII.me Siècle.

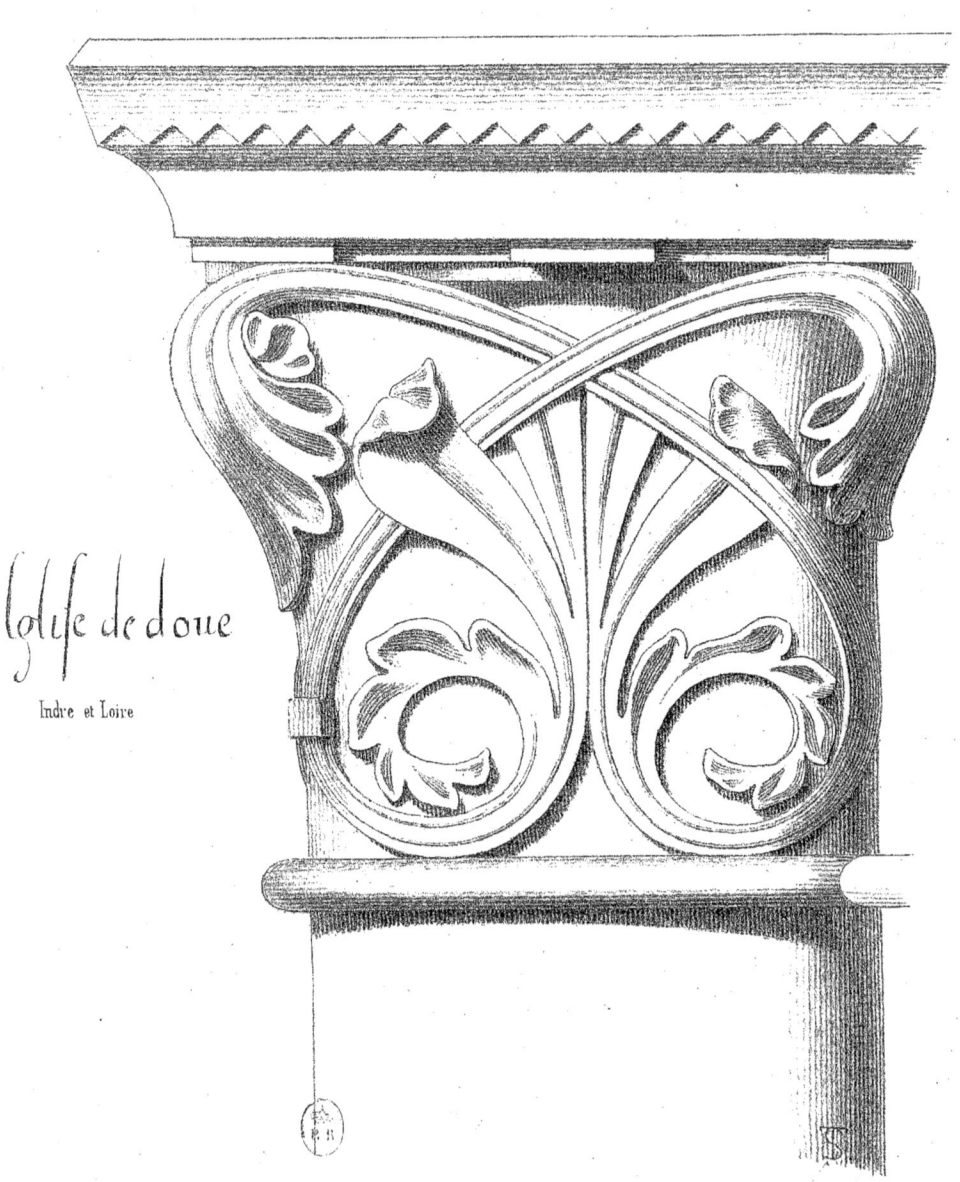

Eglise de Doue
Indre et Loire

aux 2/5 de l'execution

J.P. Schmit del. à Paris, chez Bance, éditeur, rue S.t Denis 271. Imp. de Godard.

ANTIQUITÉ.

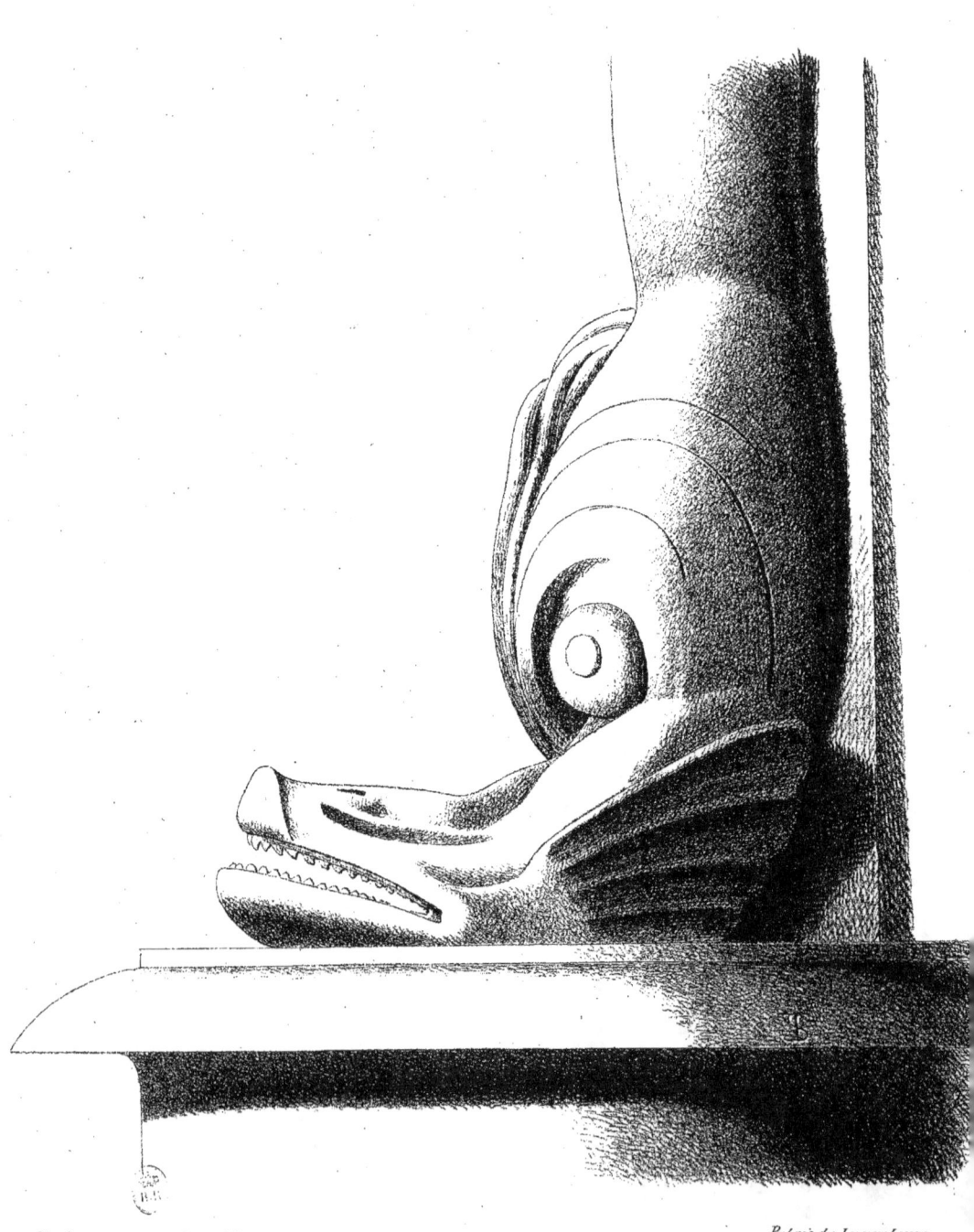

Moitié de la grandeur du modèle. Palais du Luxembourg.

J.P. Schmit del. à Paris, chez Bance, éditeur, rue St Denis 271. Imp. de Godard.

RENAISSANCE.

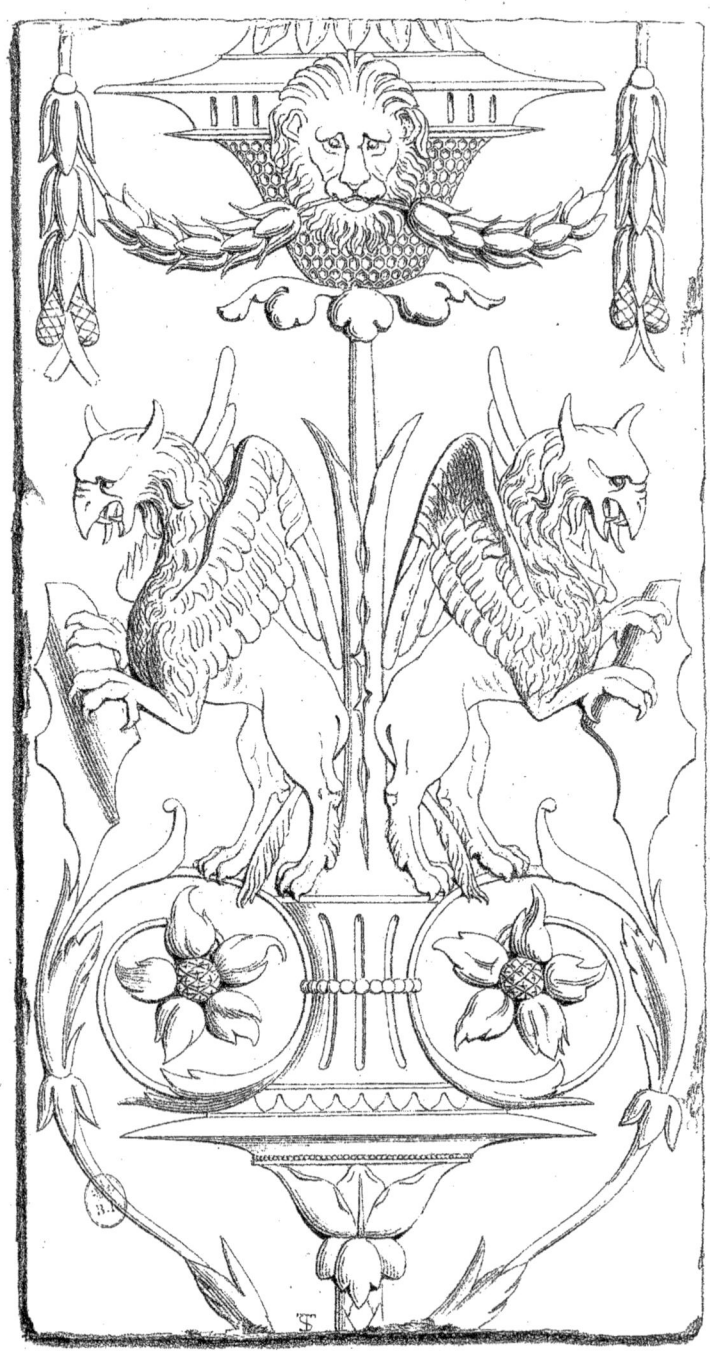

Grandeur du modèle. Collection de l'auteur.

www.ingramcontent.com/pod-product-compliance
Lightning Source LLC
Chambersburg PA
CBHW071429220526
45469CB00004B/1469